簽繪頁

感恩致謝

【感謝粉絲】：向購買本漫畫的你說聲謝謝，台灣原創漫畫因你的支持而茁壯。

【感謝醫療】：向台灣辛勞的醫療人員致敬，希望這本漫畫能為大家帶來歡笑，也讓民眾了解醫護人員的酸甜苦辣與心聲。

【感謝單位】：謝謝文化部、桃園市政府文化局和動漫界各位先進們的指導與鼓勵。感謝長久以來千業印刷、白象文化、大笑文化和無厘頭動畫等單位協助。

【感謝刊登】：感謝《國語日報》、《中國醫訊》、《癌症新探》、《台灣精神醫學通訊》、《桃園青年》、《聯合元氣網》等刊物連載。

【感謝歌唱】：感謝 JV、尤拉、BR、Jonas、酷米音樂 Qmix 和愚人夢想等音樂創作者協助。

【感謝翻譯】：感謝神獸、愚者學長和華九先生協助日文版的翻譯。

【感謝粉專】：感謝《白袍恐懼症》、《篠舞醫師的 s 日常》、《於是空白 -》、《喔咖夕 sisters》、《白袍藥師 米八芭》、《費子軒 tzu hsuan fei》、《急診女醫師其實 .》、《漫畫家的店》、《故事獵人》、《菜鳥老師嘎嘎の日常》、《酷勒客 -clerk 的路障生活》和《藥插畫》等 FB 粉專幫忙。

【感謝顧攤】：感謝婷婷、護理師 L 和小班等小精靈在動漫展時幫忙顧攤。

【感謝幫忙】：感謝粉絲小殘協助整理和建立網站資料。

【感謝親友】：最後要感謝我的家人、親朋好友和馬肇選教授，我若有些許成就，來自於他們。

團隊榮耀

榮耀：

- 2013 台灣第一部原創醫院漫畫
- 2013 榮獲文化部藝術新秀
- 2014 新北市動漫競賽優選
- 2014 文創之星全國第三名及最佳人氣獎
- 2014 台灣漫畫最高榮譽「金漫獎」入圍（第 1 集）
- 2015 台灣漫畫最高榮譽「金漫獎」入圍（第 2、3 集）
- 2016 台灣漫畫最高榮譽「金漫獎」首獎（第 4 集）
- 2016 獲選台灣藝術文化類「十大傑出青年」
- 2015 主題曲動畫 MV 百萬人次觸及
- 2015-2019 連續五年榮獲「國家中小學優良課外讀物」

參展：

- 2014 日本手塚治虫紀念館交流
- 2015 日本東京國際動漫展
- 2015 桃園藝術新星展
- 2015 桃園國際動漫展
- 2016 桃園國際動漫展
- 2018 桃園國際動漫展
- 2016 世貿書展
- 2016 台中國際動漫展
- 2015 亞洲動漫創作展 PF23
- 2017 義大利波隆那書展
- 2016 開拓動漫祭 FF27+FF28
- 2017 開拓動漫祭 FF29+FF30
- 2018 開拓動漫祭 FF31+FF32
- 2019 開拓動漫祭 FF33+FF34

【中醫】：馬肇選教授、李松儒醫師、武執中醫師、
　　　　　古智尹醫師、張哲銘醫師
【牙醫】：康培逸醫師、蕭昭盈醫師、李孟洲醫師、
　　　　　留駿宇醫師
【護理】：王庭馨護理師、黃靜護理師、陳宜護理師、
　　　　　劉艾珍護理師
【藥師】：米八芭藥師、王怡之藥師、陳俊安藥師、
　　　　　蔡恬怡藥師、劉信伶藥師
【心理師】：馮天妏心理師、葉盈均心理師
【獸醫】：余佩珊獸醫師、余育慈獸醫師
【社工】：羅世倫社工
【職能治療師】：游雯婷治療師、張瑋蒨治療師
【食品安全】：李彥輝顧問

感謝醫療顧問

【小兒科】：蘇泓文醫師、黃宣邁醫師

【胸腔內科】：許政傑醫師

【腎臟科】：張凱迪醫師、胡豪夫醫師

【新陳代謝科】：王舜禾醫師、黃峻偉醫師

【神經內科】：莊毓民副院長、王威仁醫師、林典佑醫師

【泌尿科】：杜明義醫師、蔡芳生院長

【精神科】：所有指導過的師長及同仁

【外科】：林岳辰醫師、羅文鍵醫師、洪浩雲醫師

【整形外科】：黃柏誠醫師

【皮膚科】：鄭百珊醫師、陳逸勳醫師、王芳穎醫師

【肝膽腸胃科】：賴俊穎醫師、劉致毅醫師

【麻醉科】：沈世鈞醫師

【婦產科】：張瑞君醫師、林律醫師

【眼科】：吳澄舜醫師、洪國哲醫師、羅嬋泠醫師、
吳立理醫師

【骨科】：周育名醫師

【放射科】：卓怡萱醫師、陳侑昌醫師

【風濕免疫科】：周昕璇醫師

【家醫科】：林義傑醫師

【復健科】：吳威廷醫師、沈修聿醫師

【耳鼻喉科】：徐鵬傑醫師、翁宇成醫師

推薦序 – 黃榮村
善良熱情的醫師才子

　　子堯對於創作始終充滿鬥志和熱情，這些年來他的努力逐漸獲得大家肯定，他獲得文化部藝術新秀、文創之星競賽全國第三名和最佳人氣獎、入圍台灣漫畫最高榮譽「金漫獎」、還被日本譽為是「台灣版的怪醫黑傑克」，相當厲害。他不斷創下紀錄、超越過去的自己，並於 2016 年當選「十大傑出青年」，身為他過去的大學校長，我與有榮焉。他出版的本土醫院漫畫《醫院也瘋狂》，引起許多醫護人員共鳴。我認為漫畫就像是在寫五言或七言絕句，一定要在短短的框格之內，交待出完整的故事，要能有律動感，能諷刺時就來一下，最好能帶來驚奇，或最後來一個會心的微笑。

　　醫學生在見習和實習階段有幾個特質，是相當符合四格漫畫特質的：包括苦中作樂、想辦法紓壓、培養對病人與周遭事物的興趣及關懷、團隊合作解決問題、對醫療體制與訓練機制的敏感度且作批判。

　　子堯在學生時，兼顧專業學習與人文關懷，是位多才多藝的醫學生才子，現在則是一位對人文有敏銳觀察力的精神科醫師。他身懷藝文絕技，在過去當見習醫學生期間偶試身手，畫了很多漫畫，幾年後獲得文化部肯定，頗有四格漫畫令人驚喜的效果，相信日後一定會有更多令人驚豔的成果。我看了子堯的四格漫畫後有點上癮，希望他日後能成為醫界一股清新的力量，繼續為我們畫出或寫出更輝煌壯闊又有趣的人生！

<div align="right">

前中國醫藥大學校長　

前教育部部長

</div>

推薦序 - 陳快樂
才華洋溢的熱血醫師

在我擔任衛生署桃園療養院院長時，林子堯是我們的住院醫師，身為林醫師的院長，我相當以他為傲。林醫師個性善良敦厚、為人積極努力且才華洋溢，被他照顧過的病人都對他讚譽有加，他讓人感到溫暖。林醫師行醫之餘仍繫心於醫界與台灣社會，利用有限時間不斷創作，迄今已經出版了多本精神醫學衛教書籍、漫畫和繪本，而《醫院也瘋狂》系列漫畫，更是許多人早已迫不及待要拜讀的大作。

《醫院也瘋狂》利用漫畫來道盡台灣醫護的酸甜苦辣、悲歡離合及爆笑趣事，讓醫護人員看了感到共鳴，而民眾也感到新奇有趣。林醫師因為這系列相關作品，陸續榮獲文化部藝術新秀、文創之星大賞與金漫獎首獎，相當令人讚賞。現在他更當選全國十大傑出青年，並擔任雷亞診所的院長，非常厲害。

另外相當難得的是，林醫師還是學生時，就將自己的打工所得捐出，成立「舞劍壇創作人」，舉辦各類文創活動及競賽來鼓勵台灣青年學子創作，且他一做就是近十多年，現在很少人有如此高度關懷社會文化之熱情。如今出版了這本有趣又關心基層醫護人員的漫畫，無疑是讓林醫師已經光彩奪目的人生，再添一筆風采。

前心理及口腔健康司司長
前桃園療養院院長

再刷序 - 林子堯
用漫畫「慢話」人間

很高興《醫院也瘋狂 2》改版再刷了！我和兩元都相當高興，這代表了盡管在號稱「出版社寒冬」的現在，仍有許多熱情的粉絲持續支持與鼓勵著我們，除了謝謝還是謝謝！

醫院也瘋狂系列漫畫，自從 2013 年出版第一集以來，迄今已經約五六年，已經出版了九本的《醫院也瘋狂》系列漫畫，明年 2020 年預計將會推出第十集特別紀念版，達成一個小小里程碑，原創之路一路走來雖然辛苦，但也認識了很多師長、高手和好朋友，這些都讓我們受益良多。

台灣醫療因為雖然有全民健保導致醫療「物美價廉」，甚至在國際間也名列前茅，但也因此有許多民眾開始不覺得要好好珍惜醫療資源，造成醫療資源過度濫用，醫護人員也因為工作量過大，導致過勞血汗，台灣醫療人員普遍比世界國際辛苦，甚至有發生猝死案件。

另外許多疾病都是可以預防的，「預防勝於治療」，網路有許多錯誤的健康流言，不僅會誤導民眾，甚至可能會戕害健康。了解正確的醫學知識，不僅可以預防保健，也可以讓疾病接受正確的治療和處置，可以促進社會健康。

基於以上種種因素，我和兩元這幾年來持續努力，希望藉由創作《醫院也瘋狂》漫畫，讓大家了解台灣醫療人員的酸甜苦辣、學習正確醫學知識、並了解台灣醫療問題。

讓大家看了開懷大笑又能寓教於樂是我們的初衷，我們會繼續努力，也非常感謝你們的支持！

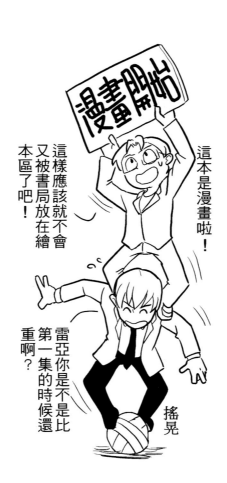

【LD】（醫學生）：
雷亞室友，帥氣冷酷，總是很淡定的看著雷亞做蠢事，具有偵測能力。

【歐羅】（醫學生）：
虎背熊腰、力大如牛、個性魯莽，常跟雷亞一起做蠢事，喜歡假面騎士。

【雷亞】（醫學生）：
本書主角，天然呆、無腦又愛吃，喜歡動漫和電玩。

【政傑】（醫學生）：
雷亞室友，正義感強烈、個性豪爽，渾身肌肉，生氣時會變身。

【龜】（醫學生）：
總是笑咪咪迎人。運動全能特別熱愛排球，個性溫和有禮貌。

【歐君】（醫學生）：
聰明伶俐又古靈精怪，射飛鏢很準，身手矯健。

【欣怡】（護理師）：
資深護理師，個性火爆，照顧學妹，不怕

【周哥】（醫學生）：
足智多謀，電腦天才，喜歡問謎題和益智問答

【雅婷】（護理師）：
菜鳥護理師，個性內向溫和，喜愛閱讀，

人物介紹

【金老大】：
院長，個性喜怒無常、滿口醫德卻常壓榨基層醫護人員。年輕時是台灣外科名醫。

【丁丁主任】：
醫院外科部主任，每日酗酒、舌燦蓮花、對病人常漠不關心。

【崔醫師】：
精神科主任，沉穩內斂、心思縝密、具有看穿人心的蛇眼。

【龍醫師】：
急診主任，個性剛烈正直，身懷絕世武功，勇於面對惡勢力。

【謎零】：
神秘藥商，來無影去無蹤，時常對醫院推銷藥物或是器材。

【李醫師】：
內科醫師，金髮碧眼混血兒，帥氣輕佻、喜好女色。

【總醫師】：
外科總醫師，個性陰沉冷酷，因為一直無法升上主治醫師而嫉妒加藤醫師。

【伊鳩彰郎】：
邪惡壞人，一身黑衣，專門販賣非法物品、挑撥醫病關係和製造醫療糾紛。

【加藤醫師】：
外科主治醫師，刀法出神入化，總是穿著開刀服和戴口罩。醫學生喜愛的學長。

近朱者赤

感謝大家參加「醫院也瘋狂」第一集的簽書會。

感謝洪浩雲學長特地前來共襄盛舉，以及毛毛、Angela的熱心幫忙。

簽書會感謝

更感謝那天來的粉絲以及協助的人。

至於簽名…我們兩個還在練！

你說他們兩位是畫漫畫的？

簡直不可思議

呃…是啊。

漫畫製作團隊客串

大家好，為了讀者的閱讀樂趣，所以第二集漫畫封面更新了喔！

而且價格還是一樣便宜喔！

作者的話

我和兩元花了許多心在創作，希望大家能看得開心。

沒錯，林醫師行醫忙碌之餘，常熬夜創作到凌晨，甚至連肝指數都異常升高了。

沒錯，這本可說是嘔心瀝血之作！

請大家支持本土漫畫！

這樣都能湊成一則故事，這本第二集真的沒有問題嗎？

哇啪啪啪

14

實習開始

幸好來得早

大家照過來，台灣醫療崩壞，醫護紛紛出走，請大家關心這問題！

歐羅加油！

人潮稀少

吸引大眾目光

歐君怎麼辦？大家都不關心醫療崩壞的問題，好醫師都快跑光了。

我以後如果痔瘡要找誰看啊

你太遜啦，讓我來！

因為醫療崩壞，醫師快跑光了，

如果以後正妹要隆乳找不到醫師怎麼辦？

風情萬種

什麼狀況⋯⋯

搞定。

⋯⋯⋯

人人有乳隆！

阻止醫療崩壞！

群情激憤

歐君小姐我愛你！

寫病歷

自殺防治

提油救火

終極辦法

元宵逢情人

【補充】：網路上常以「閃光」形容情侶所發出的刺眼愛戀光芒。而2014年時剛好元宵節跟情人節是同一天。

報告各位長官，台灣毒品氾濫，很多學生受到毒品摧殘，我強烈建議將K他命升級為管制第二級！

崔醫師此言差矣，如果由第三級升到第二級，就會有刑責問題，會影響到學子啊！

楊前顧問

長官請三思，這恐怕本末倒置！在下已經看過許多青少年因為染上毒癮而毀了一生，若不修法會造成更多受害者！

拍桌

放開我！！！

保安保安，把他們拉出去！

李醫師幫幫我們，我女兒吸食K他命後，現在膀胱萎縮，每十分鐘就要上一次廁所。

唉

23

蘇董，人稱「FBI局長」。

他掌握了醫院大量的情報和八卦。

你怎麼會知道？

龜，你昨天偷瞞著家人去餵了流浪狗對吧？

注視

蘇董

哼哼，我可是號稱「FBI局長」，天底下所有事情都在掌握中。

那褲子拉鍊沒拉也在你掌握之中嗎？

真的假的？

哄小孩

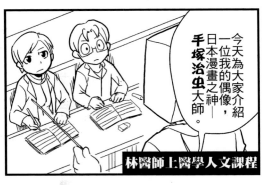

【補充】：此篇漫畫向已故的日本漫畫之神「手塚治虫」大師致敬。

今天為大家介紹一位我的偶像，包括日本漫畫之神——手塚治虫大師。

林醫師上醫學人文課程

手塚治虫

他原來是醫師，還有博士學位，後來轉為漫畫家，其作品一部一部經典，包括了**怪醫黑傑克**、**原子小金剛**、**佛陀和火鳥**等，被世人譽為「漫畫之神」。

老師為什麼他名字那麼奇怪？

歐君同學，這問題很好。你就讓我來告訴你其來龍去脈吧。

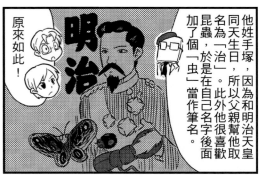

他姓手塚，因為和明治天皇同天生日，所以父親幫他取名為「治」。此外他很喜歡昆蟲，於是在自己名字後面加了個「虫」當作筆名。

明治

原來如此！

26

我們希望能將台灣動漫創發揚光大，
創作出媲美日本怪醫黑傑克的台灣漫畫。

日本

台灣

皮卡登場

雷亞大學同學介紹—

皮卡，為人風趣幽默，精通古文與歷史，堪稱「會走路的唐詩三百首」

什麼？太看低我了！這種事情沒有當面比高下怎麼會知道！

雷亞，我覺得你遇到對手了。皮卡的文學造詣比你好。

28

道高一尺

金院長，聽說您以前很像某位歷史人物，是哪位啊？

唉啊，那是當年我還有很多頭髮和比較瘦的時候。

歲月不饒人啊……

偉人轉世

您是台灣三大外科名刀之一，創立卍字刀法，

您的風采大家都想目睹，就讓我看吧！

好吧，看在你那麼期待的份上，我找以前的照片給你看。

這麼尊敬我，下次就升你當主任吧！

以前的金老大

這根本是希特勒本人轉世吧！

怎麼樣？像嗎？

30

學長，聽說以前金老大頭髮很多，那怎麼現在變成光頭啊？

其實金老大以前是優秀的外科醫師，但有天發生了可怕的事情……

這是、傳說中的死亡之握？

金院長以後崩壞還請醫療多多幫忙。台灣以後崩壞還請醫療多多幫忙。

有天他蒙長官召見

死亡之握

死亡之握的毒性滲透他腦內

喔呵呵，以後壓榨醫護人員的工作就交給你了……

落髮

落髮

自那之後，他就神智失常，變成一個奴役下屬的常人，而且手上還有當初死亡之握的殘毒，導致他握手也沒人敢跟他握。

太可怕了……

禁止穿鞋

手機成癮

下一位病患眼中的抽血

護理師眼中的抽血

病人眼中的抽血

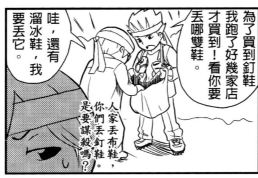

同心「鞋」力

準時

36

集點風潮

實境解謎

LD，台灣最近實境偵探解謎遊戲很紅耶！

你有沒有興趣？可以當柯南喔！

完全沒興趣。

為啥沒興趣？

好像很有道理

這遊戲只是模擬命案，醫院裡面每天都發生真的命案，去那幹嘛？

蛇杖典故

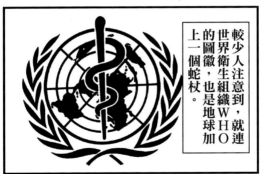

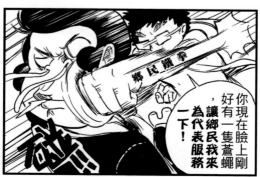

以暴制暴

急診新制服

有鑑於急診暴力頻傳，除了要學武術以外，我還採購了一批新的急診制服。

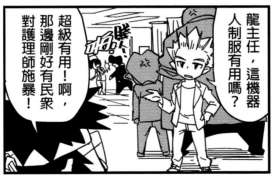

這就是我們的急診新制服！

太帥啦！

登登！

龍主任，這機器人制服有用嗎？

超級有用！啊，那邊剛好有民眾對護理師施暴！

還能發射火炮，太帥啦！

台灣精神病患受到很多歧視和排擠，我和饒舌才子JV合作作了一首歌「精神罪犯」，希望能為病患發聲。

亮燈

啪！

我是位精神病患，被社會當作罪犯，走到哪都有人指指點點，說我隨時會做出惡端！

慷慨高歌

精神罪犯

希望這首歌能讓精神病患的權益受到重視，精神病患可以到Youtube搜尋『精神罪犯』就能聽到。

精神罪犯
監製：舞劍壇創作人
編曲：胡睿兒
詞：雷亞、JV
歌：JV
MV：雷亞

JV&雷亞 2014年2月新曲【精神罪犯】

林醫師，你怎麼自己沒有唱？

不要問，很可怕。

歷經一個月的實習醫師地獄生活，醫學生們分別有了變化。

比方說雷亞的近視更深了。

李先生您好，我是這次雷亞醫師的負責醫師，剛來亞習，你照顧。

雷醫師我在這裡……

實習變化

LD的四條頭髮觸鬚因為過勞而憔悴下垂。

唉！

歐羅的六塊腹肌如今已經一族群融合，變成一塊鮪魚肚了。

阿伯你老花眼了喔

摸

哇，什麼，預產期什麼時候？

這觸感……應該是男孩吧

只有歐君反而變得越來越美麗、聰明和大方。

白啊！

為啥你是旁

你根本是臉皮變得更厚才對吧！！

都是你自己在說吧！

衛教知識：X光對懷孕婦女來說要盡量避免，因為若在過量輻射暴露下，有可能會對胎兒有不良影響。

小巫見大巫

病歷電子化

膝反射

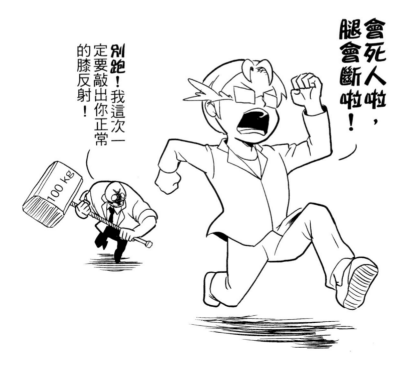

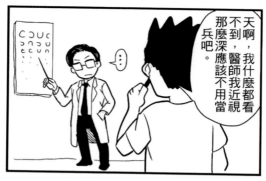

兵役體檢

加藤學長，我聽說金老大以前還沒升院長前人很好。

真的嗎？

換位置

其實以前金老大是位很好的外科醫師，

後來被高層升為院長。當初他曾說過自己絕對不會因為換了位置就換了腦袋。

那後來怎麼會變成現在這樣子？

現在常常壓榨基層耶！

是、是這樣嗎？

可能他其實根本沒有腦袋吧？

49

莫非是我冷笑話講太多才蛀牙？

喔，臉都腫起來了。

拔牙真的好痛

會錯意

這個藥是消炎止痛的藥物。

你有腫才吃，沒腫就不要吃。

「沒種」就不要吃…

竟然瞧不起我？

雷亞不知道哪根筋不對，據說一口氣把所有藥物吞下去了。

腹痛中

…

抖

50

醉翁之意

澄清幻聽

吳醫師，非小兒科醫師，但仍在急診診為小孩子看病，判有罪！

我只是想救人啊，庭上！

本院急診無兒科醫師，請轉診他院。孩童看診

什麼！

無所適從

各醫院急診不得對外宣告無兒科醫師，

爆料記者會

應該由急診醫師代看，違反者重罰醫院！

主任，這樣晚上沒小兒科醫師的醫院，到底急診醫師要不要看兒科病人啊？

鬼才知道！

心口不一

楊前顧問，我們舞劍壇醫院五大科醫師都快跑光了，怎麼辦？

醫師也是愛錢的，把他們自動會有人來，些就自動會有人來當苦力了。

有事燒紙

原來如此！小一，你覺得如何呢？

我看你這方法根本不用花什麼錢。

加藤姪兒，此話怎說？

紙錢很便宜，不過要用燒的給他們。

有事燒紙

五大已死

內外婦兒急

…

聽說隔壁的加藤一醫師今晚會來參加我們萬聖派對?

對啊,他說醫院好像發生了某個爆炸事件,

開刀房被炸掉以他這幾天休息。

這樣啊

感覺好久沒有看到加藤醫師了,他好像都在醫院開刀。

不知道他會裝扮成什麼樣子,死神嗎?

伸懶腰

他說他會穿外科開刀服,因為他覺得外科醫師已經夠嚇人了。

唉!

掛

萬聖裝扮

茶水間

為什麼妳先生住院，你看起來那麼累！

因為我先生住院，我日夜都得守著他。

反而更累

可是你最近不是有請了一位年輕的看護來照顧妳先生？

就是因為請了那位年輕的看護，我才更要日夜盯著我先生啊！

今年全國醫院運動聯賽中，竟然有醫師昏倒，丟我們醫院的臉！

今年每個人都給我去健康檢查！

政傑你最近都在急診實習，會不會檢查出來爆肝啊？

我的肝是鐵打的啦，倒是你體虛要多保重。

健康檢查

下一位。

安啦，我現在超猛的！可說是趙子龍在世！

你的抽血報告很危險，需要馬上住院治療。

……

雷亞……

醫師有時要連續三十二小時在醫院而無法回家。許多枕邊人會感到不放心。

猜疑心

雷亞你有聽說嗎？聽說李醫師的老婆很會猜疑。

真的嗎？比方說？

小李晚上竟然沒有在網路上面，一定和某個女生鬼混！

怒！

李醫師值班時的家中

他今晚竟然在網路上，一定和某個賤人在網路聊天！！

喀嘰！

59

最強民族

嗚~嗚~

非洲難民已三年沒吃牛排!

躲起來

哇~哇!?

非洲難民已三年沒吃牛排!

悲天憫人

其實金老大也是有悲天憫人的胸懷,看到非洲難民照片還會哭。

嗚啊!

對啊,大家錯怪他了!

我為什麼沒辦法像他們那麼瘦?

我好傷心...

想當年我的人魚線和六塊肌

雷醫師,聽說現在台灣大學生應付考試都游刃有餘?

好時……我們考試考得沒錯,比方說

慶功宴大餐啦!

而如果我們考試有科目被當掉的話……

安慰大餐啦!

電玩影響

大家好，雖然醫師的生活相當累，

但還是有很多醫師喜歡畫漫畫喔！

醫師畫家

比方說著名的『維多莉陳』和『急診女醫師其實』，

兩位醫師都在臉書上畫了許多醫院故事，受到網友好評，也曾被舞劍壇採訪過。

此外還有『見習醫師的路障生活』、『急診鋼鐵人DR魏』、『救命病棟8760時』等醫師，都用自己雙手畫出台灣醫護人員的酸甜苦辣與血淚。

我是可愛的路障

林醫師只有你的漫畫不是彩色的。這樣我亞麻色頭髮都顯示不出來啦！

漫畫黑白有什麼關係，人生彩色就好！

搖搖⋯

効果不錯

李醫師，為什麼有時候生病要吃抗生素，有時候有時候不用啊？

喔，問的好。抗生素是當生病感染源頭，是細菌、黴菌或寄生蟲時，可以用來抑制或消滅這些病菌。

那病毒呢？

抗生素知識

病毒主要是靠身體自己的免疫系統改善，以及有時候加上抗病毒藥物的協助，如克流感。

雷亞和李醫師竟然在討論學術知識，太不可思議了……

是啊，天要下紅雨了。

超熱烈！

呱啦嘰哩

66

升官原因

不解釋

状況外

取消預約

丁皇主任的名聲太響亮，開刀預約日程很滿。

預約起碼要三個月後。

咦？這麼久

要等三個月？那時候我早死了！

不用擔心，如果到時候你死了，可以讓家人替你取消預約。

……

核磁共振

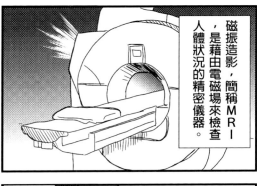

磁振造影，簡稱ＭＲＩ，是藉由電磁場來檢查人體狀況的精密儀器。

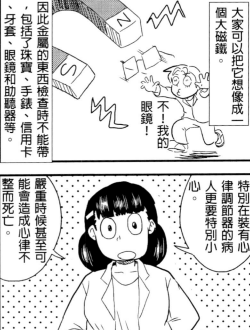

大家可以把它想像成一個大磁鐵。

不！我的眼鏡！

因此金屬的東西檢查時不能帶，包括了珠寶、手錶、信用卡、牙套、眼鏡和助聽器等。

特別在裝有心律調節器的病人更要特別小心。

嚴重時候甚至可能會造成心律不整而死亡。

您好，我飛行時不小心撞到飛機，可以來做ＭＲＩ檢查嗎？

鐵定不行。

71

獸醫

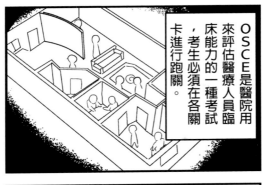

OSCE是醫院用來評估醫療人員臨床能力的一種考試，考生必須在各關卡進行跑關。

每個關卡會有人當「標準病人」，模擬特定情境或疾病，讓考生詢問或檢查。

緊張

醫師我今天下午突然開始肚子痛…

呃…你有吃了什麼不乾淨的東西嗎？

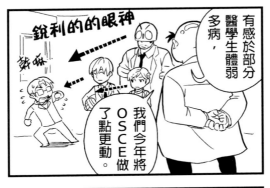

有感於部分醫學生體弱多病，

我們今年將OSCE做了點更動。

銳利的的眼神

今年考場訂在台北101大樓，每十層樓設一關，考生總共要跑一百層。

簡單啦！

這太扯了吧！

昏倒

今天報紙說又有學測滿級分的高中生在接受採訪時說要念醫學系耶,真是想不開。

聯考進醫學系的

靠學測進醫學系四人眾

學測滿分

呃,其實滿級分唸醫學系也不錯啦!

我原本想當摔角選手啊!

龜子你知道嗎?我這輩子最後悔的其中一件事情就是學測當年考那麼高分進醫學系……

大失所望

雷醫師，聽說主任晚點會來巡房？

喔，對啊，主任應該快到了⋯⋯

好期待，他救了我一命！我要感謝期待，

我看你不要太期待比較好⋯

財前匡生⟋

實習醫師，我來巡房了！

光芒萬丈

呃⋯你就是主任嗎？謝謝你救我一命！

嗯？你說你要以身相許？

醉醺醺

主任！你今天喝太多了

財前匡生

心碎

【補充】：財前醫生是日本著名電視劇《白色巨塔》裡的帥氣醫師。

75

新鮮

76

聽不清楚

父母難為

激勵人心

精神科病房內

哈哈!!

...

他今天早上起來，說自己是個吊扇。

轉轉轉 轉轉轉

淡定

他幹嘛把自己綁在天花板上？

我們需要他

那你們怎麼沒有趕快跟醫師和護士說呢？！這樣很危險啊！

那可不行，最近那麼熱，我們需要他當吊扇。

我被打敗了

80

刷皮鞋

這是哪裡？

我怎麼了？

喝酒不開車

葉先生，很遺憾告訴你，你酒駕肇事撞到人，自己也受了重傷，剛開完刀。

好在我還有一台蓮花跑車

所以我在醫院了，我的愛車有沒有怎樣？

呃，如果要準確的說，是您的【大部分】都在醫院裡，有些部分還留在事故現場。

舞劍壇創作人

舞劍壇創作人是林醫師在2001年時創立的創作團體，

當時林醫師還是就讀武陵高中的高中生，他有感於台灣文創環境艱苦，因此成立舞劍壇來協助文創人。

後來上了大學，林醫師便把打工所得捐出來舉辦文學獎和繪圖獎，並邀請台灣文創界的前輩擔任評審。

恭喜

目前已經舉辦多屆文學獎和繪圖獎，名聲已傳播到國外，包括德國、港澳、中國以及馬來西亞都有人參賽而得獎。

但也有些後遺症…

呃…我是啊

你說你是醫師？你存款少得可憐耶

理專

有朝一日

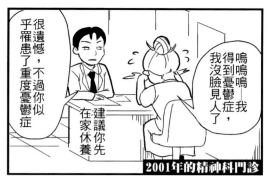

2001年的精神科門診

很遺憾，不過你似乎罹患了重度憂鬱症

建議你先在家休養

嗚嗚嗚—我得到憂鬱症，我沒臉見人了，

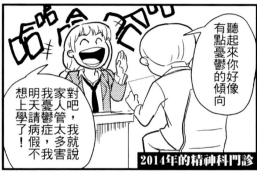

2014年的精神科門診

聽起來你好像有點憂鬱的傾向

對吧，我就說我家人管太多，我憂鬱症都是他害的

明天請病假，想上學了！

只是憂鬱傾向而已，沒有到很嚴重啦，可以上學沒問題。

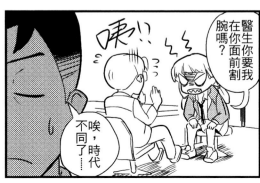

醫生你要我在你面前割腕嗎？

唉，時代不同了⋯⋯

時代不同

神說的

哪個比較好

林醫師，你叫我一人來辦公室找你幹嘛？

雷亞同學，事到如今我不想瞞你了。

看到這張臉，你應該知道了吧！

啊止向我！醫來穿療為越崩了時壞阻空

不愧是過去的我，看一眼就知道了。

原、原來你是…！

哥～！

原來你是我的雙胞胎兄弟！

涙奔

以前的我也太反應遲鈍了吧…

一樣回答

約束打針

雷亞，上次開會金老大說以後值班都要看過病人才能開醫囑耶。

晚上值班一個人要顧五六百個病人怎麼可能啊？

千里眼

雷醫師，病人說想跟醫師聊聊。

手忙腳亂

病人說想外出驅邪。

值班醫師，病人說他肚子痛。

對了！不如這麼做吧！

5A病房的李先生，你離監視器太近了，我看不到你的臉了。

全年無休

實習醫師值班大約三天一班，一班值班就是32小時不能離開醫院，

通常值班完隔天也會昏睡。

值班地獄

所以有時候嚴重的話，一個禮拜連同寢室的室友都遇不到幾次。

LD，我今天沒值班，你要一起吃飯嗎？

我在開刀，很忙，再見！

雷亞我今天沒值班

救命喔！我現在值班被病人追著打！

嗯⋯雷亞剛說他正在什麼來著？收訊不太好。

算了不理他，我自己吃飯好了。

幫忙處理

老婆，你是不是把我的臉書密碼改了？我上不去。

紀念日

親愛的，我在買化妝品，密碼是我們的訂婚紀念日，你記得吧！

這、當、當然記得啊！

一小時過後……

facebook 登入

請再次輸入密碼

你所輸入的密碼錯誤，請重試（請確認大小寫正確）

忘記密碼？要求新密碼

第二百次嘗試·失敗

登入者是：

不是我

親愛的，我回來了，臉書有沒有什麼有趣的事情啊？

操！我死定了！

如果火災

斷章取義

心理師-阿華姐

阿華姐，你常幫人做智力測驗，可以也幫我做嗎？

可以啊，不過我想你們能考進醫學系－ＩＱ都很高啦！

努力的人

半小時之後

智力測驗結果如何？？

我有沒有比愛因斯坦聰明？

雷醫師，你一定是位非常努力的人，真是辛苦你了⋯⋯

慈愛的眼神⋯

什麼狀況⋯⋯

98

想不到台灣的外科手術這麼厲害又廉價，不過你們的醫師人力似乎不夠

都是一些沒醫德又不耐操的醫師離開了，沒關係啦。

【補充】…本篇是伏筆故事，未來會有相關劇情延伸。

卍字刀法

很遺憾，我現在已經沒辦法用卍字刀法了，不過醫院還有人會。

此次來台灣也想目睹傳說中的**卍字關刀法**。

真的嗎！這刀法是我們美國達文西手臂沒辦法做到的，我可以看嗎？

恐怕沒機會，因為他曾發誓這輩子不再使用這種開刀法。

期待

加藤醫師保重，你一定是在開刀房睡著不小心感冒了。

此時醫院某處—

哈啾！

99

黑白郎熊

【補充】：「圓仔」是2013年首隻在台灣出生的貓熊，位於臺北市立動物園。

鍵人

鬼畫符塗鴉

加上寶貝

選科口訣

藏鏡人

加藤學長，為啥你永遠都帶著手術帽和口罩啊？

喔，因為身為一位外科醫師，隨時都要有開刀的準備啊。

學長，你好像都一直戴著口罩耶，為什麼啊？

因為我從小就很喜歡布袋戲裡的藏鏡人啊！

學長你的回答怎麼跟之前不一樣，到底是啥原因啊？

學長你少來了～

事到如今，只好告訴你真相了，其實我得了不戴口罩就會死的病。

遙望…

學長我臉上有寫白癡兩個字嗎…？

106

中英不分

英文翻譯：我將會擊敗你！音近「愛我滴肥油」。

秦神醫，我被醫院診斷有癌症，聽說您有祕方能夠治百病。

...

秦神醫

當然，我什麼病都能醫，剛好我這有最後一罐從長白山上帶回來的天山雪蓮汁，算你特價！

自身難保

秦大夫你咳那麼厲害，還好嗎？

咳咳咳！

難道那罐藥⋯⋯沒辦法治感冒嗎？

不礙事，感冒半年還沒好而已，剛說哪了？

跟開盲腸一樣

林醫師，第二集要結束了，第一集畫見習生活，第二集畫實習生活，所以第三集畫住院醫師的故事嗎？

這樣說好像也對齁，讓我想看看住院醫師生活要畫啥？

你敢畫我你就死定了！說出秘密就要殺你滅口

不，就繼續畫實習生涯吧，反正柯南也是永遠長不大的小學生，海賊王也永遠在偉大航道上。

太恐怖啦⋯

111

病人狀況危及！快來幫忙！

丁丁主任，有位無名氏患者身中好幾槍昏迷，血流不止被送來急診！

什麼？快邊止血邊搜身，找看看他的錢包！

主任英明！主任是想利用錢包裡面的身份證來辨別身份對吧！

果然薑還是老的辣啊！

傻子！

我是要看他錢包裡面有沒有錢，沒錢就不救了！

碰！

林醫師是好朋友。
畢業後到美國當醫師,跟
秀醫師,為了增廣見聞,優
Judy是台灣畢業的

有個問題

類的?
如何啊?有沒有水土不服之
在美國過得

喔,什麼問題?

還好,但有個**嚴重問題**。

哈
っっっ

就是這邊沒有日式炸
豬排也沒有鹹酥雞,
我快餓死了。

張醫師，最近婦產科那邊還好嗎？

最近一直遇到年輕的來找死，老的來求生。

婦產科醫師已經很少，光忙這些就忙不完了。

需求不同

我不懂，年輕的來找死？

？

……原來如此，真是諷刺。

就年輕情侶一堆來墮胎，中老年夫婦一堆來求懷孕

114

快樂的時光總是短暫的，在故事的尾聲，非常感謝大家購買醫院也瘋狂2。

我和兩元在過年放假期間也是努力趕稿，希望能給大家更多的歡笑。

第二集尾聲

另外我們也努力尋求相關資源來協助舞劍壇創作人推廣文創。

大爺行行好，我們上有父母，下有創作人。

喂～！
嗚～

未來我們會以更多元的方式來進行創作，希望能夠藉此闡揚台灣本土文化。

大家請幫忙多多宣傳和推銷本土文創喔！

大家來找梗！

這本《醫院也瘋狂2》中，如同第一集，我們隱藏了非常多伏筆和「梗」，有的是引用時事、有的是向某位大師或某位作品致敬，不知道你發現了多少呢？

比方說：

· 加藤一醫師其實是金老大的兒子，因為父子決裂而從母姓，也因此戴上口罩不希望別人發現他的長相。但因為心繫病人，所以決定留在醫院開刀救人。

· 林醫師是未來世界的雷亞，因為目睹未來台灣醫療崩壞，他與朋友一起搭時光機從未來回到現代想阻止這一切。因此戴上紙袋，混進醫院擔任醫學人文科的老師，隱瞞身分。

· 總醫師是個在漫畫中一直被大家忽略的腳色（我相信你也忘了這腳色對吧！），永遠都沒有人可以叫對他名字，但未來我們會給他一個重要的舞台。

本漫畫的梗有幾十處，希望大家能也能把這本漫畫當作遊戲書，歡樂之餘也享受找梗的樂趣！

圓夢之路，感謝有你

非常感謝大家購買這本《醫院也瘋狂2》，而且還很捧場的一路看到最後面，並沒有把漫畫拿去墊便當或泡麵，台灣原創漫畫之路，感謝有你的支持，也希望你看得開心。

我在2013年幸運獲選文化部藝術新秀之後，接到許多親朋好友的祝賀、出版社的接洽和媒體的採訪，在此再次感謝大家的鼓勵。很多人好奇問我，一位忙到沒日沒夜的醫師，又不是漫畫科班出身，怎麼有辦法出版這系列漫畫，是不是有什麼訣竅？有鑑於此，我在這本漫畫的最後寫了些心得，希望能跟大家分享我的幾個「小撇步」。

九十九分的努力

首先第一點，你需要「九十九分的努力」，翻成白話文來說，你需要非常、非常、非常努力。（因為很重要所以要說三次。）

若你原來就有幾分天才，你可能可以少努力一些就會成功。但若你跟我一樣沒有天賦異稟，只是位充滿熱血和夢想的創作者，那你就要很努力打拼，而且這樣還不一定會成功，你還需要幸運女神的一

117

臂之力。

我小時候就熱愛漫畫、布袋戲和小說，長大後選擇披上白袍當醫師助人。但當醫師並沒有讓我放棄創作，相反的，我因為醫師的忙碌生活，更珍惜能夠在閒暇之餘創作的每一分鐘。當時為了創作熬夜到凌晨是家常便飯，甚至在醫院午休的空檔，我就拿來寫文章。凡事都有正反利弊兩面，我盡量看每件事物的光明面，並把握每個可能的機會。

比方說我因為當醫師沒時間，就學會了要善用珍惜時間。我因為不是藝術科班出身，所以更了解自己的渺小與不足，因此不斷進修和跟前輩請益。有趣的是，也因為不是科班出身，反而讓我能用一些嶄新的觀點來看待創作這回事。無獨有偶的是，我喜歡崇拜的幾位創作大師，都是跨界發展後發光發熱的：

- 「手塚治虫」大師，由醫學博士身分投入漫畫創作，之後被世界譽為「漫畫之神」。
- 「安藤忠雄」大師，由職業拳擊手投入建築界，蛻變為國際建築大師。
- 「艾西莫夫」大師，由化學博士身分投入小說寫作，榮獲科幻小說最高榮譽「雨果獎」和「星雲獎」，著作無數，最後被譽為是二十世紀三大科幻小說家之一。

樂於分享與助人

我常在演講中提到，文創就是結合「文化」與「創意」，並藉由創作讓這世界更美好。如果你樂於分享和助人，別人有天可能也會同樣地幫助身邊的人，這會造成一種「善的流動」，世界都會因此昇華和變得更美好。我認為「世界上沒有長生不老的國王，也沒有永遠不敗的神話。」

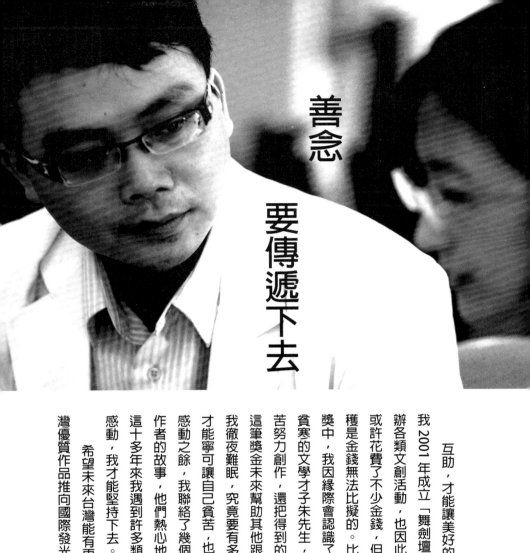

善念

要傳遞下去

　　互助，才能讓美好的事物和信念得以傳承。

　　我 2001 年成立「舞劍壇創作人」以來，每年舉辦各類文創活動，也因此幫助到不少創作人，我或許花費了不少金錢，但我認為這十多年來的收穫是金錢無法比擬的。比方說在某次舞劍壇文學獎中，我因緣際會認識了一位得獎者，他是家境資寒的文學才子朱先生，他不畏本身的疾病與貧苦努力創作，還把得到的獎金捐出，希望我能用這筆獎金未來幫助其他跟他一樣的創作者，當晚我徹夜難眠，究竟要有多麼偉大的熱忱與志向，才能寧可讓自己貧苦，也要把這份善念傳遞下去。

　　感動之餘，我聯絡了幾個基金會告知他們這位創作者的故事，他們熱心地給予這位才子援助。而這十多年來我遇到許多類似的感動，也因為這些感動，我才能堅持下去。

　　希望未來台灣能有更完善的創作平台，把台灣優質作品推向國際發光發熱，與大家共勉之。

119

謝謝支持與收看，台灣
漫畫因您的支持而茁壯！

推薦書籍

《 不焦不慮好自在：和醫師一起改善焦慮症 》

林子堯、王志嘉、曾驛翔、亮亮 等醫師著

　　焦慮疾患是常見的心智疾病，但由於不了解或偏見，讓許多人常羞於就醫或甚至不知道自己得病，導致生活品質因此受到嚴重影響。林醫師以一年多的時間撰寫這本書籍。本書以醫師專業的角度，來介紹各種焦慮相關疾患（如強迫症、恐慌症、社交恐懼症、特定恐懼症、廣泛型焦慮症、創傷後壓力症候群等），內容深入淺出，希望能讓民眾有更多認識。

定價：280 元

《 你不可不知的安眠鎮定藥物 》

林子堯 醫師著

　　安眠鎮定藥物是醫學上常見的藥物之一，但鮮少有完整的中文衛教書籍來講解。林醫師將醫學知識與行醫經驗融合，撰寫而成的這本衛教書籍，希望能藉由深入淺出的文字說明，讓民眾能更了解安眠鎮定藥物，並正確而小心的使用。

定價：250 元

所有書籍皆可至博客來、誠品、金石堂、墊腳石或白象文化購買
如大量訂購（超過 20 本）可與 laya.laya@msa.hinet.net 聯絡

推薦書籍

《向菸酒毒說 NO!》

林子堯、曾驛翔 醫師著

隨著社會變遷，人們的生活壓力與日俱增，部分民眾會藉由抽菸或喝酒來麻痺自己或希望能改善心情，甚至有些人會被他人慫恿而吸毒，但往往因此「上癮」而遺憾終身。本書由兩位醫師花費兩年撰寫，內容淺顯易懂，搭配趣味漫畫插圖，使讀者容易理解。此書適合社會各階層人士閱讀，能獲取正確知識，也對他人有所幫助。

定價：250 元

《刀俠劉仁》

獠次郎 (劉自仁) 著

以台灣歷史為故事背景的原創武俠小說，台灣有許多可歌可泣的本土故事，卻被淹沒在歷史的洪流中，獠次郎以台灣歷史為背景，融合了「九曲堂」、「崎溜瀑布」、「義賊朱秋」等在地鄉野傳奇，透過武俠小說的方式來撰述，帶領讀者回到過去，追尋這塊土地的「俠」與「義」。

定價：300 元

所有書籍皆可至博客來、誠品、金石堂、墊腳石或白象文化購買
如大量訂購 (超過 20 本) 可與 laya.laya@msa.hinet.net 聯絡

不要按紅色按鈕
醫師教你透視人性盲點

精神專科 林子堯醫師 著

漢白文字 趣味插圖

不要再相信直覺了!!
77則人性思考陷阱

不准按

好想按按看！

扉頁 綺芸　插畫 徐芯　漫畫 兩元

【簡介】：「為什麼有時候叫你不要做的事情反而越想做？」「男人不壞女人
　　　　不愛是真的嗎？」林子堯醫師結合精神醫學和心理學，描繪各種
　　　　趣味心理學現象，讓你大呼驚奇有趣。

護理師 ✚ 啟萌計畫

於是空白與這條
充滿冒險的護理之路

作者 於是空白

f 於是空白 🔍

萌萌護理師畫家「於是空白」
首本作品，讓你看到笑中帶
淚😭瞭解台灣基層護理人員
的成長故事。

真實的間隙

【白袍恐懼症】×【廢紙劇場】×【醫院也瘋狂】

作者 費子軒 白日雨

國中生小光因長期遭受同學霸凌和父母責罵而鬱鬱寡歡。有一天他邂逅了如陽光般存在的小雪，小雪照亮了小光生命的陰暗處，直到有一天……

藥師忙蝦米？

白袍藥師米八芭的
漫畫工作日誌

米八芭 圖/文

想知道真實的藥師工作內容？
想了解藥學系畢業後的各種出路？
想邊看漫畫、邊了解用藥知識？
那你一定不能錯過這本書！

【書名】：《網開醫面：網路成癮、遊戲成癮、手機成癮必讀書籍》
【簡介】：網路成癮是當代一大問題，隨著網路越來越發達，過度
　　　　　依賴的問題越來越嚴重，本書結合醫學知識和網路文
　　　　　化，淺顯易懂，是教育學子或兒女的必看書籍。

Crazy Hospital 2

作者：雷亞 (林子堯)、兩元 (梁德垣)

信箱：laya.laya@msa.hinet.net

官網：http://www.laya.url.tw/hospital

臉書：醫院也瘋狂

校對：林組明

題字：黃崑林老師

出版：大笑文化有限公司

印刷：先施印通股份有限公司 (感謝蔡姊協助)

經銷：白象文化事業有限公司 經銷部

電話：04-22208589

地址：401 台中市東區和平街 228 巷 44 號

初版：2014 年 05 月

再版：2019 年 09 月

定價：新台幣 150 元

ISBN：9789574313518

台灣原創漫畫，歡迎推廣合作